中国绘画名品 特别版

苏 轼 怪木竹石图

上海书画出版社

《中国绘画名品》编委会

主编
　王立翔

编委（按姓氏笔画排序）
　王　彬　王　剑
　田松青　朱莘莘
　孙　晖　苏　醒
　陈家红　黄坤峰
　雍　琦

本册撰文
　苏　醒

本册图文审定
　田松青

前言

中华文化绵延数千年，早已成为整个人类文明的重要组成部分。绘画是其中重要一支，更因其有着独特的表现系统而辉煌于世界艺术之林。在经历了人类早期的童蒙时代之后，中国绘画便沿着自己的基因，开始了自身的发育成长。她找到了自己最佳的表现手段（笔墨丹青）和形式载体（缣帛绢纸），深深植根于博大精深的中华思想文化土壤，在激流勇进的中华文明进程中，不可遏制地伸展自己的躯干，绽放着自己的花蕊，历经迹简意淡、细密精致、焕然求备等各个发展时期，结出了累累硕果。其间名家无数，大师辈出，人物、山水、花鸟形成中国画特有的类别，在各个历史阶段各臻其美，竞相争艳，最终为世人创造了无数穷极造化、万象必尽的艺术珍品。

中国绘画之所以能矫然特出，与其自有的一套技术语言、审美系统和艺术观念密不可分。水墨、重彩、浅绛、工笔、写意、白描等样式，为中国绘画呈现出奇幻多姿、备极生动的大千世界；创制意境、形神兼备、气韵生动的图像，则为中国绘画提供了一套自然旷达和崇尚体悟的审美参照；迁想妙得、穷理尽性、澄怀味象、融化物我诸艺术观念，则是儒释道思想融合在画中的精神所托。而笔墨则成为中国绘画状物、传情、通神的核心表征，集中体现了中国人对自然、社会及与之相关联的政治、哲学、宗教、道德、文艺等方面的认识。由于士大夫很早参与绘事及其评品鉴藏，使得中国画在其「青春期」即具有了与中国文化相辅相成的成熟的理论思想，使得文人对绘画品格的要求和创作怡情畅神之标榜，都对后人产生了重要影响，进而导致了「文人画」的出现。

因此，中国绘画其自身不仅具有高超的艺术价值，同时也蕴含着深厚的思想内涵和丰富的历史文化信息。由此，其历经坎坷遗存至今的作品，显得愈加珍贵，理应在创造当今新文化的过程中得到珍视和借鉴。上海书画出版社曾费时五年出齐了《中国碑帖名品》丛帖百种，获得读者极大欢迎。为了让读者完整关照同体渊源的中国书画艺术，我们决心以相同规模，出版《中国绘画名品》，以呈现中国绘画（主要是魏晋以降卷轴画）的辉煌成就。我们将以历代名家名作为对象，在汇聚本社资源和经验的基础上，以艺术史的研究视野，体悟画家创作情怀，追踪画作命运，引领读者由宏观探向微观，进入到这些名作的生命历程中。

我们将充分利用现代电脑编辑和印刷技术，发挥纸质图书自如展读欣赏的优势，对照原作精心校核色彩，力求印品几同真迹，同时以首尾完整、高清图像、局部放大、细节展示等方式，全信息展现画作的神采。希望我们的尝试，有益于读者临摹与欣赏，更容易地获得学习的门径。有学者认为，中华民族更善于纵情直观的形象思维，尤其是绘画，似乎用其瑰丽的成就证明了这一点。我们希望通过精心的编撰、系统的出版工作，能为继承和弘扬祖国的绘画艺术，起到绵薄的推进作用，以无愧祖宗留给我们的伟大遗产。

王立翔

二〇一七年七月盛夏

导言

苏轼（一〇三七—一一〇一），字子瞻，又字和仲，号铁冠道人、东坡居士，眉山人，是北宋中期的文坛领袖，其散文与欧阳修并称『欧苏』，是『唐宋八大家』之一；其诗清新豪健，气象阔大，与黄庭坚并称『苏黄』；其词开豪放一派，与辛弃疾并称『苏辛』。在书法上，他与黄庭坚、蔡襄、米芾并称『宋四家』，被贬黄州第三年寒食节所写下的《寒食帖》被后世推为『天下第三行书』。在绘画上，他以墨竹与枯木竹石见长，墨竹师法文同。他的一些题跋与诗作被视作北宋重要的绘画理论，如论及王维时提出『论画以形似，见与儿童邻』，又提出『士人画』等重要观念，对后世文人画的发展起到了关键作用。

苏轼是典型的士大夫，绘画对其而言不过是遣兴的余事，其创作往往出自翰墨游戏的乐趣。与他的友人文同、李公麟、王诜等相比，苏轼未做过专门而严格的训练。因此，他的画作胜于气息、格调，而短于造型、格法。他曾自评：『画不能皆好，醉后画得二十纸中，时有一纸可观。』在其名篇《文与可篑谷偃竹记》中，又进一步说道：『予不能然也，而心识其所以然。夫既心识其所以然，而不能然者，内外不一，心手不相应，不学之过也。』友朋辈的黄庭坚又评其画竹：『东坡画竹多成林棘，是其所短；无一点俗气，是其所长。』可见，对于心手未能相应，技法未能成熟，形象未能准确等短处，苏轼自己与他的友人都是毫不避讳的。

苏轼的绘画虽然短于造型与格法，却又胜于格调与气息。他提出绘画要重士大夫气的观念：『观士人画如阅天下马，取其意气所到；乃若画工，往往只取鞭策、皮毛、槽枥、刍秣，无一点俊发，看数尺许便倦。』这种士大夫气息又体现在几个方面：其一，对身份的认定，士大夫往往具有不同于画工的文化修养与天资才情，故参与到绘画创作之中，能使这门艺术走向更深广的发展；其二，士大夫作画往往富有诗意，所谓『诗画本一律，天工与清新』；其三，士大夫画不斤斤计较于形似与逼真，而是强调真挚的感情与个性，所谓『出新意于法度之外，寄妙理于豪放之外』。由此，遂产生了『画工画』与『士人画』的概念，苏轼本人也被视作『士人画』的代表与先驱。这一概念又在后世逐渐演变为『文人画』，『论画以形似，见与儿童邻』也常为人提起，以作遮短之用。

事实上，北宋时的『士人画』并非完全排斥对造型与格法的追求。韩拙《山水纯全集》中云：『今有名卿士大夫之画，自得优游闲适之余，握管濡毫，多求简易而取清逸，出于自然之性，无一点俗气，以世之格法，在所勿识也。古之名流士大夫，皆从格法，南唐以来，李成、郭熙、范宽、燕公穆、宋复古、李伯时、王晋卿亦然，信能悉之于此乎？』显然，在韩拙看来，『士人画』亦分两类：第一类『多求简易而取清逸』，未能以格法考较衡量，苏轼便是此类典型，故其多作形象简率的枯木竹石小品；第二类则『皆从格法』，画面复杂多变而造型、格法、气韵、生趣众妙兼备，以李成、郭熙、文同、李公麟、王诜等人为代表。苏轼本人也对这些人的作品推崇备至，认为是己所不及的。

关于苏轼的画作，传世仅存《怪木竹石图》（又称《木石图》）与《潇湘竹石图》等寥寥数件。这些传本中，《怪木竹石图》被张珩、徐邦达等人断为真迹，且在当时几乎不存疑义。其他作品却都存在一定的争议，它们又都是通过将《怪木竹石图》作为标准器对比，而得到鉴定的。因此，《怪木竹石图》就显得尤为重要。可惜的是，此图自二十世纪初被携至日本后，一直为人秘藏，仅有珂罗版图片在国内出版传播。直至二〇一八年六月，此卷在香港佳士得拍卖行现身，引起各界的关注，本册收录的正是此卷。

苏 轼 怪木竹石图

苏轼《怪木竹石图》，又称《木石图》，纸本水墨，纵二六·三厘米，横五〇厘米，私人藏。

此图有数名，徐邦达《古书画过眼要录》称之为《木石图》，杨仁恺称之为《枯木怪石图》，张珩称之为《怪木竹石图》，本书以徐邦达之称为准。此图以虬屈的古木、盘踞的窠石为主题，配以篁竹数枝，小草几茎。古木向右上生发，中间作一扭转后再生小枝，笔法枯中见润，质朴磊落，与文献中记载苏轼典型的古木竹石题材作品相合。

古木竹石题材与相关问题

苏轼钟情于古木竹石题材，文献记载中多为此类作品。米芾《画史》中云：『子瞻作枯木，枝条虬屈无端，石皴硬亦怪怪奇奇无端，如其胸中盘郁也。吾自湖南从事过黄州，初见公，酒酣曰：『君贴此纸壁上，观音纸也。』即起作两枝竹，一枯树，一怪石见与，后晋卿借去不还。』可见苏轼曾为米芾也画过一件类似题材的作品，后被王诜得去。黄庭坚《豫章黄先生文集》中也记有多首题苏轼画作的诗歌，如《题子瞻寺壁小山枯木》《题子瞻枯木》《题子瞻画竹石》等，都是古木竹石等题材的作品。这些是苏轼同时人的记载，可以明确苏轼的绘画确实以古木竹石等题材见长，且数量众多，不止一本。除了这个题材之外，他也作寒林，曾书告王定国云：『予近画得寒林，已入神品。』可见，苏轼也曾刻意学习过较为复杂的题材。

至于苏轼反复描绘同一题材的意图何在，古木、竹、竹石等图像又是否带有某种寓意？这一话题一直为人津津乐道，今有美国学者姜斐德在其撰写的《苏轼〈木石图〉》一文中，结合苏轼的人生经历，揣测此图所蕴含的『深刻』意义与各种政治隐喻：如以枯树暗喻士人不得志而有怀才不遇之心，古木曲折扭转的生长趋势又暗喻了在逆境之中谋求生路，等等。事实上，这种观点更多地体现了今人从现在的角度所作的揣测。

我们可以看一下与苏轼生活在同一时代的北宋人的记述。比如苏轼的晚辈何薳，其父何去非因苏轼的荐举而得官，他与苏轼的关系相对较近，其所撰的《春渚纪闻》中记载了几段苏轼画枯木竹石的逸事，对后人认识苏轼画古木竹石的意义有重要的参考价值。此书卷六记苏轼『墨木竹石』：『先生戏笔所作枯株竹石，虽出一时取适，而绝去古今画格，自我作古。薳家所藏「枯木」帖并「拳石丛筱」二纸，连手帖一幅，乃是在黄州与章质夫庄敏公者。帖云：「某近者百事废懒，唯作墨木颇精，奉寄一纸，思我当一展观也。」后又书云：「本只作墨木，余兴未已，更作竹石一纸同往，前者未有此体也」。』又，同书『写画白团扇』记载了另一个故事：『先生临钱塘日，有陈诉负绫绢钱二万不偿者。公呼至询之，曰：「某家以制扇为业，适父死，而又自今春以来，连雨天寒，所制不售，非故负之也。」公熟视久之，曰：「姑取汝所制扇来，吾当为汝发市也。」须臾扇至，公取白团夹绢二十扇，就判笔作行书草圣及枯木竹石，顷刻而尽，即以付之，曰：「出外速偿所负也。」』又，同书卷七有『苏、黄、秦书各有僻』：『东坡先生、山谷道人、秦太虚七丈每为人乞书，不倦，坡则多作枯木拳石，以塞人意。』可见，在何薳的记述里，苏轼作枯木竹石或出于『一时取适』的喜好，或出于帮助别人偿还债务的善举，或为了应付求书者的『以塞人意』，其间并未透露出他创作此类作品所蕴含的其他寓意。

关于此图的鉴定

关于此图是否为苏轼真迹，早在二十世纪，张珩、徐邦达便作过鉴定，断为苏轼真笔。张珩见到的是原迹，而徐邦达所见可能是珂罗版影印本。张珩《木雁斋书画鉴赏笔记》中记载：「此图纯以笔墨趣味胜，若以法度揆之则失矣。用笔之柔润虚和，历朝未见其四，盖纯从书法中来者……此图乃现存文人画之祖，命为东坡真迹，当无间然。」这其实是从绘画本身的技法、风格出发，结合文献中对苏轼画风的描述得出的结论，而不涉及考据。

徐邦达《古书画鉴定概论》中对此图与后面的两段题跋作了详细分析：『苏轼《古木怪石图》卷（无款印），后接纸上有刘良佐诗跋，再接纸上有米芾和刘诗，在本身与二诗的衔接处，都有南宋王厚之的骑缝印。米芾与王厚之都以善鉴知名，米芾字真迹和苏画有交往，苏画虽只见此一卷，但是因为有那些题跋，米芾字真迹流传较多，加以刘、米跋与苏轼画的关联，又有王厚之的骑缝印勾锁，说明此二跋不是后配，所以更确信苏画为真迹无疑。』这段话阐述了一个学理：在画作几为孤本的情况下，如何通过题跋推断画作的真伪。徐邦达认为从卷后刘良佐、米芾二跋俱真无疑，米芾又和苏轼有交往，而南宋王厚之的骑缝印又可证明画卷与跋纸早在宋时便连在一起，非后配之物，如此便可通过米芾、刘良佐的题跋确认此卷为苏轼真笔无疑。

一九八二年，杨仁恺发表《人间遗墨若南金——记邓拓原藏苏轼〈潇湘竹石图〉》，在论述苏轼另一件作品《潇湘竹石图》的过程中谈及此图：『在四五十年前，国内曾发现过苏轼《枯木怪石图》横卷，画上有北宋刘良佐和米芾的诗题，并指明该图属苏氏为冯尊师所作，元明人诸跋，咸无异议，原件后来流往日本私人秘藏……必须首先肯定《枯木怪石图》为苏氏真迹，根据是不同于行家画，随意挥洒，正是「论画以形似，见与儿童邻」之意。也

就是「文以达吾心」，画以适吾意而已」，乃苏氏出自肺腑之言。所以在鉴定上考察作者的创作思想与风貌结合起来，方见真谛。另一个直接的证据，是画上米芾诸人的诗题，既真且精，成了苏氏真迹铁的保证。』这个观点基本结合了张珩与徐邦达的看法。

再往后，曹宝麟在《中国书法全集·米芾卷》的说明中对米芾的诗跋作过考订：『米芾元祐六年四十一岁改字之说已成定论，此云「四十」而已署「芾」字，足见举其概数而已。元祐七年夏，元章已自喜「当剧」，必不至出此酸语，故此诗舍六年而莫归焉。是亦可助议当年在京守岁之实……帖中「老」字长横锐首重顿，此状亦见《闰月帖》「下」「一」「舞」「林」诸字』，由此考证出米芾此诗跋写于元祐六年（一〇九一），是真笔无疑。

自二〇一八年六月此图原迹出现后，一时间引发了不少争议，出现了许多对此图真伪产生怀疑的观点。大体而言，无外乎通过怀疑图后米芾与刘良佐题跋与几方收藏印的真伪，进而怀疑苏画的真伪。但核心的观点，大都停留在猜想的层面，而未能有明确的实证。由于此图历来被认为是苏轼的绘画真迹，因此在有明确的铁证出现之前，都不应轻易予以否定。

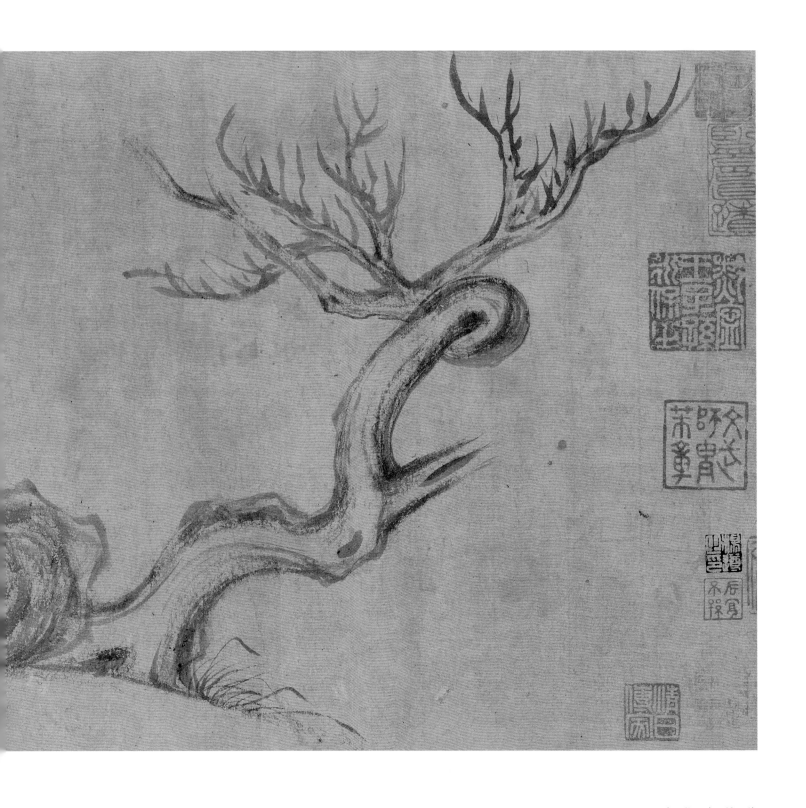

此图结构简洁，绘古木一株、窠石一块、篁竹数丛、小草数茎。古木自下方向右上生发，树干在中部转弯后再生小枝。窠石位于画面左下方，稳定了画面的重心。其余的丛篁、小草则丰富了画面的细节。

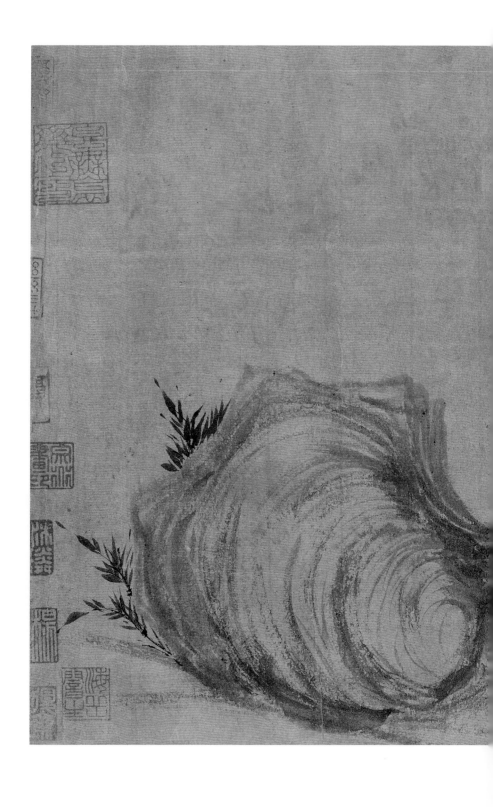

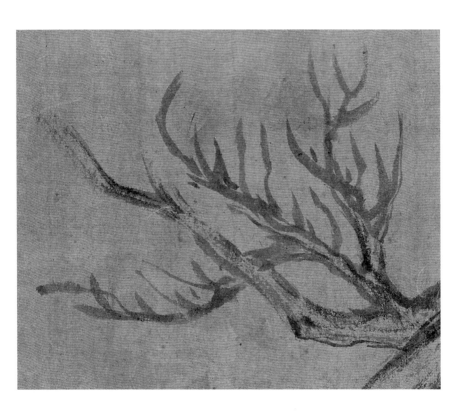

文史　论画以形似，见与儿童邻

苏轼的画论有很多，尤其是对『形』与『理』有着深刻而独到的见解。其中最负盛名的是一首论画诗：

论画以形似，见与儿童邻。为诗必此诗，定知非诗人。诗画本一律，天工与清新。边鸾雀写生，赵昌花传神。如何此两幅，疏淡含精匀。谁言一点红，解寄无边春。

在此诗中，他提出了『论画以形似，见与儿童邻』的观点，结合他的几幅传世画作皆较简率，因此容易形成苏轼在绘画上轻形重神的印象。但事实却并非如此，在《净因院画记》中，他还有一段论述：

『余尝论画，以为人禽宫室器用皆有常形。至于山石竹木，水波烟云，虽无常形，而有常理。常形之失，人皆知之。常理之不当，虽晓画者有不知。故凡可以欺世盗名者，必托于无常形者也。虽然，常形之失，止于所失，而不能病其全，若常理之不当，则举废之矣。以其形之无常，是以其理不可不谨也。世之工人，或能曲尽其形，而至于其理，非高人逸才不能办。』这里的『形』指的是万事万物的外在形象，而『理』指的则是事物的内在规律。

苏轼对『形』与『理』的看法是辩证的：他认为欺世盗名者往往托于无常形者，说明他并不一味否定形似，又认为仅做到『曲尽其形』的不过是『世之工人』，而只有那些传达出事物内在规律者，方能称得上是『高人逸才』，最为他推崇的便是文同。而他面对自己的画作，发出的往往是『画不能皆好』『笔生，往往画不成』『予不能然也』的感叹，可见也未能兼顾『形』与『理』。在《文与可筼谷偃竹记》中，苏轼将之归咎于自己『心识其所以然，而不能然者，内外不一，心手不相应，不学之过也』。这恰恰说明他十分清楚：其绘画上的问题是因为缺乏严格的格法训练而导致的，而绘画的格法自然包括笔墨技法、造型能力、赋色方法、结构摆布等，形与理也皆蕴含其中。

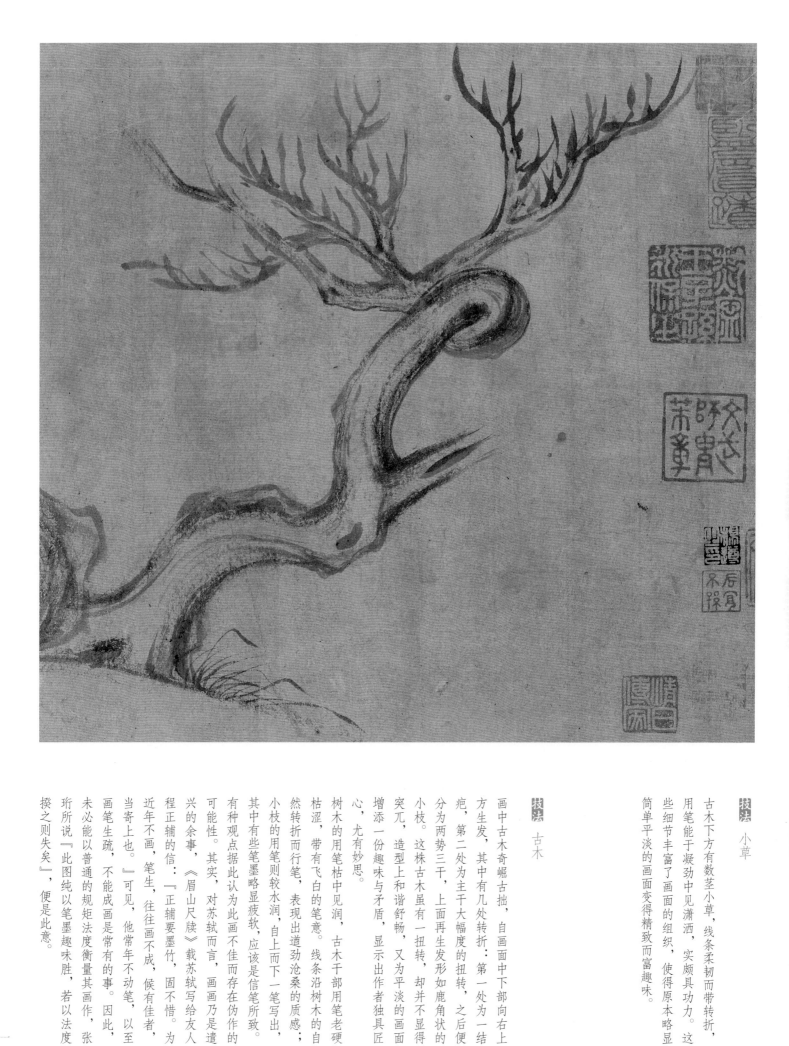

古木下方有数茎小草，线条柔韧而带转折，用笔能于凝劲中见潇洒，实颇具功力。这些细节丰富了画面的组织，使得原本略显简单平淡的画面变得精致而富趣味。

技法 古木

画中古木奇崛古拙，自画面中下部向右上方生发，其中有几处转折：第一处为一结疤，第二处为主干大幅度的扭转，之后便分为两势三干，上面再生发形如鹿角状的小枝。这株古木虽有一扭转，却并不显得突兀，造型上和谐舒畅，又为平淡的画面增添一份趣味与矛盾，显示出作者独具匠心，尤有妙思。

树木的用笔枯中见润，古木干部用笔老硬枯涩，带有飞白的笔意。线条沿树木的自然转折而行笔，表现出道劲沧桑的质感，小枝的用笔则较水润，自上而下一笔写出。其中有些笔墨略显疲软，应该是信笔所致。有种观点据此认为此画不佳而存在伪作的可能性。

其实，对苏轼而言，画画乃是遣兴的余事，《眉山尺牍》载苏轼写给友人程正辅的信：「正辅要墨竹，固不惜。为近年不画，笔生，往往画不成，候有佳者，当寄上也。」可见，他常年不动笔，以至画笔生疏，不能成画是常有的事。因此，未必能以普通的规矩法度衡量其画作，张珩所说「此图纯以笔墨趣味胜，若以法度揆之则失矣」，便是此意。

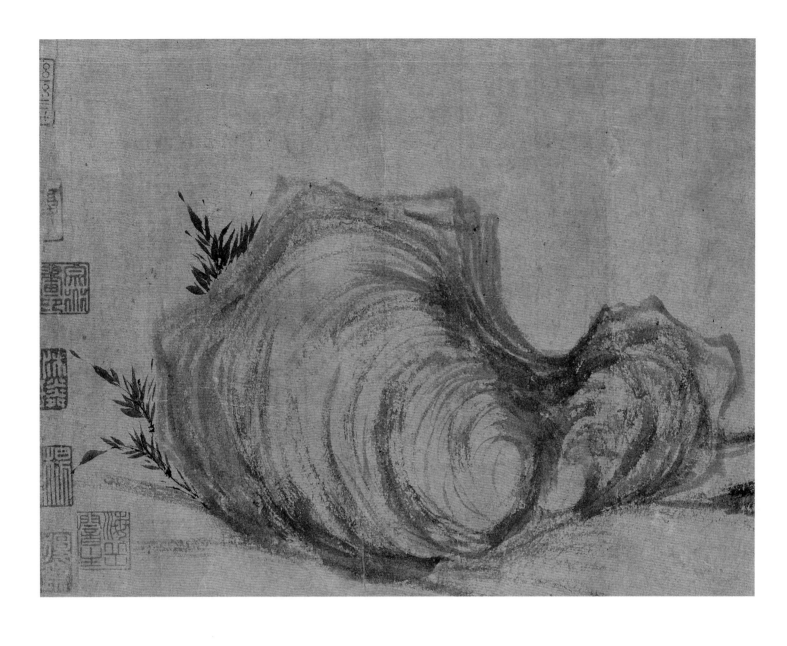

技法 窠石

画中窠石圆中带方，安排在画面的左下方，牵引住古木向右上生发之势，起到稳定画面的作用。窠石用笔枯涩，笔墨间微妙的枯湿浓淡浑融一体，塑造出窠石的质感。皴笔形态卷曲而随意，丝毫不加晕染，而见干脆利落的笔迹，这是此图与其他北宋绘画的一大区别，显示出别样的审美取向。

技法 丛篁

窠石背后另有篁竹数枝，枝浓叶淡，笔法有剔挑感。

文史 以书入画

虽然「以书入画」的观念要至元代赵孟頫才正式提出，他在《秀石疏林图》后有一段诗题为人反复援引，所谓：「石如飞白木如籀，写竹还应八法通。若也有人能会此，须知书画本来同。」但如果追溯以书入画的实践，苏轼可称北宋时的先驱，黄庭坚《东坡居士墨戏赋》中称其：「作枯查古木、丛篆断山，笔力跌宕于风烟无人之境，盖道人之所易而画工之所难……辄申奋迅，六反震动，草书三昧之苗裔者与？」可见，黄庭坚已经观察到苏轼画古木竹石笔法迅捷果断，带有草书笔法。此图中的枯树树干、小枝、窠石的笔法清晰而不含混，尤其是小枝下笔按捺的角度，行笔的轨迹、提按了了分明，确实有书法用笔的迹象，与文献中的记载相合，这也是张珩根据画法判断其为真迹的依据。

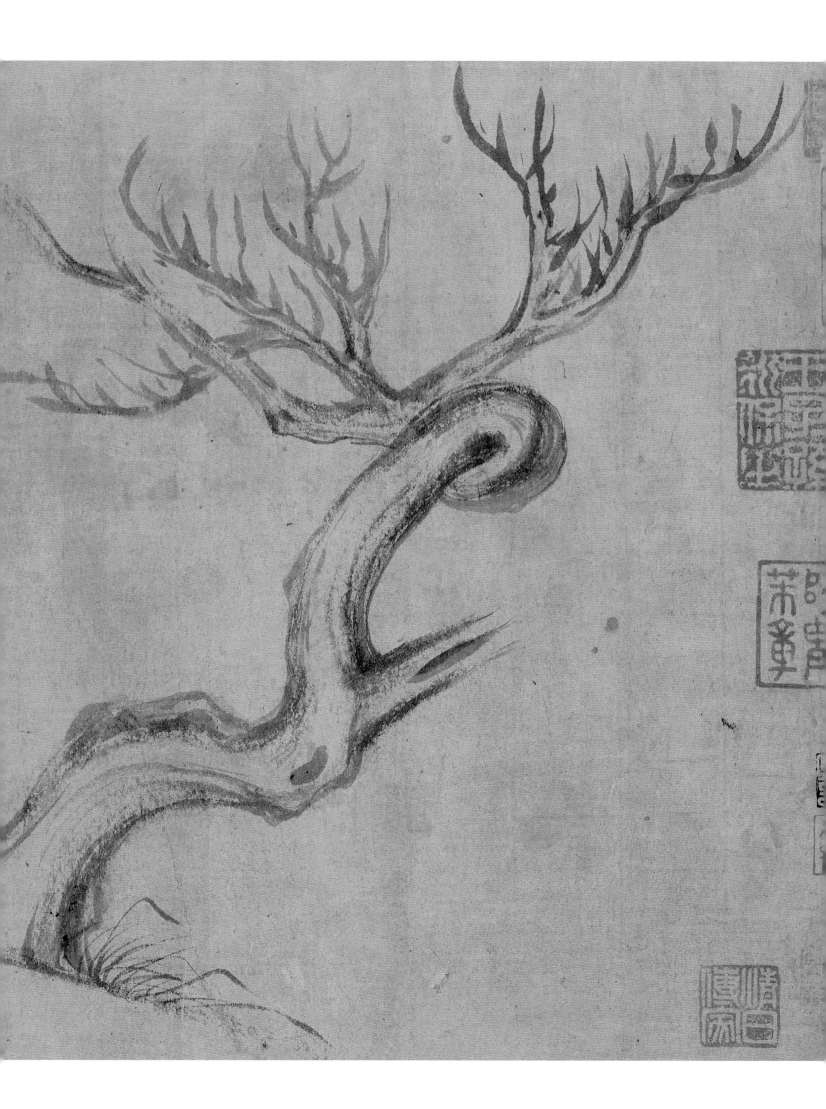

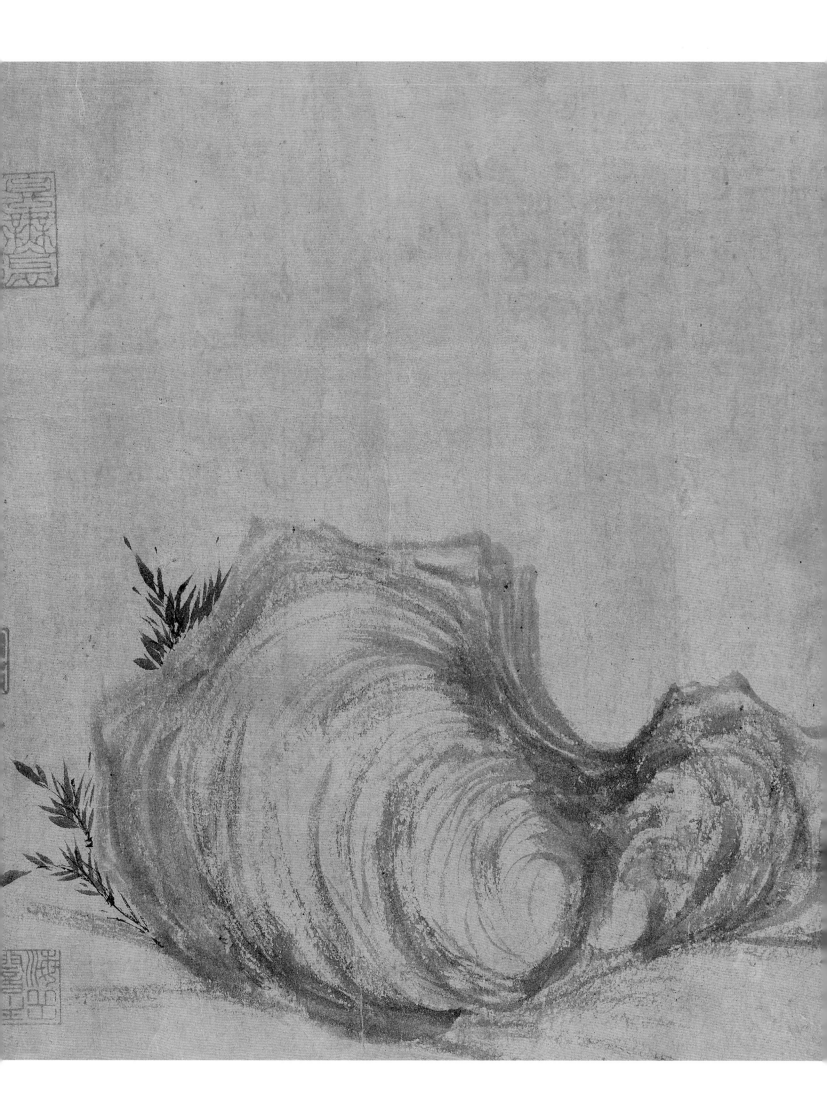

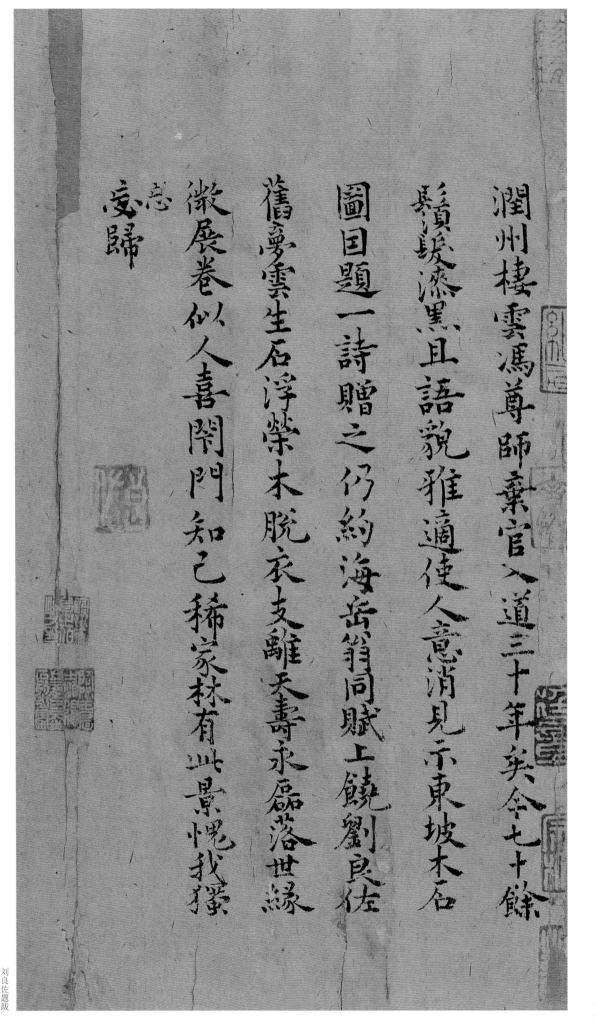

潤州棲雲馮尊師棄官入道三十年矣今七十餘
鬚髮漆黑且語貌雅適使人意消見示東坡木石
圖因題一詩贈之仍約海岳翁同賦上饒劉良佐
舊夢雲生石浮榮木脫衣支離天壽永磊落世緣
微展卷似人喜閉門知己稀家林有此景愧我獨
忘歸

探微 刘良佐题跋

润州栖云冯尊师，弃官入道，三十年矣。今七十余，须发漆黑，且语貌雅适，使人意消。见示东坡《木石图》，因题一诗赠之。仍约海岳翁同赋。上饶刘良佐。

旧梦云生石，浮荣木脱衣。支离天寿永，磊落世缘微。展卷似人喜，闭门知己稀。家林有此景，愧我独忘归。

如果仔细研读卷后的题跋，不难发现徐邦达「此画就是为刘作的」的观点在细节上是有可商榷之处的。徐邦达《古书画鉴定概论》中认为：「后接纸上有刘良佐诗跋，苏画就是为刘作的」，这不符合实际情况。卷后刘良佐跋文清楚地写道：「润州栖云冯尊师，弃官入道，三十年矣。今七十余，须发漆黑，且语貌雅适，使人意消。见示东坡《木石图》，因题一诗赠之。仍约海岳翁同赋，上饶刘良佐……」而在《古书画过眼要录》中，徐邦达纠正为：「图赠冯道人，冯示刘良佐，良佐为题诗后接接纸上。」可见，此图是一冯姓道人出示给刘良佐的，断非苏轼画与刘氏。

更后米芾书和韵诗，以尖笔作字，锋芒毕露，均为真迹无疑。书画纸接缝处，有南宋王厚之顺伯钤印。今有一种观点认为刘良佐乃是南宋诗人刘应时，对此卷的鉴定起到了重要的参考作用，仅见此一件。刘良佐其人无考。换而言之，刘良佐究竟是何时何人，字良佐，号颐庵居士，四明人，有诗集《颐庵居士集》，杨万里、陆游为之作序，可知他活动于南宋。那么，此处便存在几个不可忽视的问题。

首先，南宋刘应时的题跋题写在北宋米芾之前，且跋文中还提到「仍约海岳翁同赋」，时间线上显然存在矛盾。持此观点者进一步猜测米跋一纸与刘跋一纸曾交换过位置，原本是米跋在前，而刘跋在后，如此就解释了这个时间线上的问题。

但紧接着又存在第二个问题：如果原本是米跋在前，刘跋在后，那么米芾题跋中所谓的「芾次韵」又是在次谁的韵？而「仍约海岳翁同赋」一语，又如何解释？持此观点者又解释道：此卷可能在米芾跋文之前还存在诗跋，后被割去，米芾次的便是这则诗跋的韵，而非米芾诗之韵。据此，「仍约」二字，乃「仍旧约是」而非「仍然邀约」的意思。换而言之，是刘次米诗之韵，而非米次刘诗之韵。因此，对这个问题的研究又回到了徐邦达的说法——此人无考。

另，有怀疑论者认为这样一位能题苏轼之画，而让米芾次韵的人，如何会丝毫无考，因而质疑刘良佐的真伪，这是站在今人的角度考虑古人的情况。

以上猜测似乎都能说通，但这里还有一个无法解释的矛盾：题跋中写明「上饶刘良佐」，而刘应时则为四明人。就此可知，这个刘良佐并不是南宋诗人刘应时。上述推测皆无法成立。据昌彼得、王德毅等编《宋人传记资料索引》，其中仅录一名上饶的刘姓人物，即刘养浩，此人未记字号，受学于黄干，宝庆元年入太学，淳祐七年授宁国府教授，也是南宋人，似乎与刘良佐无涉。因此，对这个问题的研究又回到了徐邦达的说法——此人无考。

事实上，古人无考极为寻常，这里存在两种可能：其一，刘良佐在北宋时确实有些声名，但其信息在漫长的历史中逐渐遗失。此类情况很多，此处另举一例以资参考。据邓椿《画继》载，苏轼最负盛名的论画诗「论画以形似，见与儿童邻……」是为鄢陵王主簿所画折枝而作的。而关于此人，邓椿记：「鄢陵王主簿，未审其名」，可见其名在南宋时便已失考，遑论其他信息。刘良佐的情况便与王主簿相似。其二，刘良佐或许在当时便是籍籍无名之辈。从今人的角度出发，苏轼、米芾声名显赫，他们与籍籍无名之辈的交游似乎是一件咄咄怪事。但何薳《春渚纪闻》中却清楚地记载了苏轼曾一举为市井中的负债者画团扇多达二十面。如此，这名能请米芾次韵的刘良佐和这段题跋又何必一定要颇具声名呢？今人又如何能尽知古人之交游呢？因此，面对失去信息的刘良佐和这段题跋，在没有更多的材料证据之前，只能承认存在无考的情况，而不应作轻易的否定。

进一步而言，目前考据的焦点集中于刘良佐，但刘氏题跋中还提及一重要人物——冯尊师。如果能确定此人的身份，或许有一定的参考意义。刘跋中也透露出一些零碎的信息：一，此人姓冯，二，润州人，三，弃官入道时大约四十余年；四，出示此图给刘良佐时七十余岁。对于此人，徐邦达认为：「图赠冯道士，其人无考。」曹宝麟认为：「此图乃是东坡为润州冯尊师所画。」题跋中冯道士出示给刘良佐，只能说明他是苏轼赠与冯道士的作品，而未必是画人。

相关信息佐证此图是苏轼赠与冯尊师的，这种观点并不准确，因为尚无相关信息佐证此图是苏轼赠与冯尊师的收藏者，而未必是受画人。

此处还有一个信息值得注意，冯尊师所在的润州，即今日之镇江，与苏轼关系极为密切。苏轼一生中多次至润州，有事迹可考者便多达十二次，他与此地的刁约、柳瑾、胡完夫、蒋之奇、佛印、宝觉、圆通以及米芾都有交往。由此，可以推测此图或许就是在润州创作并留在了当地，至于是不是赠与冯尊师，还是辗转为冯尊师所得，暂时无法得知。冯尊师究竟是谁，他与苏轼、刘良佐、米芾有何关系，可能是此卷考证的突破口，有待于作进一步的深入研究。

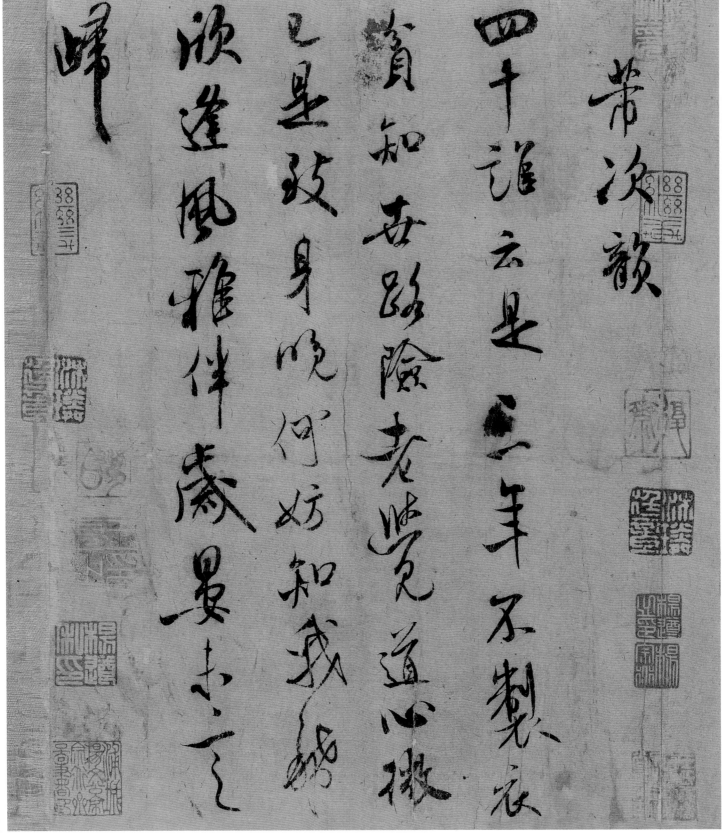

米芾题跋

米芾诗题

苕次韵：四十谁云
是，三年不制衣。
贫知世路险，老觉
道心微。已是致身
晚，何妨知我稀。
欣逢风雅伴，岁晏
未言归。

此卷刘良佐题跋的后面紧接着的是米芾的题跋。徐邦达认为是真迹无疑：「更后米芾书和韵诗，以尖笔作字，锋芒毕露，均为真迹无疑。」以此反推出苏轼画作为真迹。

现有一种观点，认为米芾的跋文是从别处移来，因此这则题跋的真伪。其原因有几点：其一，此跋书风与米芾真迹有所差异，且张珩、徐邦达、曹宝麟诸先生都未对此产生疑义，冒然断其为伪似乎有些武断。其次，关于对跋文内容的怀疑，无非又是站在今人的角度揣测古人想法。就目前画作的现状来看，刘良佐跋文中有『仍约海岳翁同赋』之语，而米芾的诗又与刘良佐的诗韵脚相同，这是米跋与刘跋显著的关联，而刘跋中直接提到这件作品是冯尊师『见示东坡《木石图》，因题一诗赠之』，这又是刘跋与苏画的关联，两者共同构建起米芾诗跋与苏轼画作的关联。

反过来，如果米芾此跋原不存在，而是从别处移来，那么『仍约海岳翁同赋』就无法解释。如果刘跋也是从他处移来，那么这则从他处移来的题跋中居然又详细提及冯尊师出示此图的经过，未免太过巧合。至于米芾是否一定要在题跋中提到苏轼与此图的内容，提及的语气又是怎样的，那只能取决于米芾本人题跋时的想法，而不取决于今人的猜测。何况这段题跋中有『贫知世路险，老觉道心微』，『欣逢风雅伴，岁晏未言归』等句，其实与冯尊师弃官入道的经历有关。

由此，在尚未有充分的证据推翻张珩、徐邦达的鉴定意见之前，以米跋之真推断苏画之真的观点仍然是可以成立的。

作的内容真伪。其原因有几点：其一，此跋书风与米芾真迹有所差异，因此这则题跋。其二，米芾诗跋作的内容丝毫不提画面内容与苏轼，其三，米芾《画史》记载苏轼曾赠与一件类似的作品给他：『吾自湖南从事过黄州，初见公，酒酣曰：「君贴此纸壁上，观音纸也。」即起作两枝竹、一枯树、一怪石见与。』他既然曾藏有类似的画，那么这则题跋的语气何以如此平淡？对于这一质疑，又应如何看待呢？

首先，关于书风与水平的问题，事实上与书写者当时的状态有相当关系。同一人在不同状态下，书写产生些许差异和水平有所高下是可以理解的，且张珩、徐邦达、曹宝麟诸先生都未对此产生疑义，无非又是站在今人的角度揣测古人想法。刘良佐跋文中有『仍约海岳翁同赋』之语，米芾的诗又与刘良佐的诗韵脚相同，这就是在叙述冯尊师的经历，故才有『因题一诗赠之』之说。

进一步分析刘、米两诗，可发现它们不但韵脚相同，且存在着内在的关联，这一点已为李夏恩先生指出。据他的研究，两首诗都暗用了苏轼《咏怪石》和《庄子》中的典故。《咏怪石》是苏轼所作的一首诗，诗中叙述了苏轼曾想将家中的一块怪石丢弃，但此石托梦于他，向苏轼讲述了自己因无所用才保全自身。而苏轼此诗借用的则是《庄子·人间世》中栎树的典故，这棵树被匠人视为『是不材之木也，无所可用』，故托梦于匠人，告诉他无用可以保全自身的道理。两者所要讲述的道理都是一致的。

刘良佐的诗就是在借用这两个典故，所以诗中第一句就说『旧梦云生石，浮荣木脱衣』，其中的『石』对应苏轼诗中的怪石，『木』对应《庄子》中的栎树。而后几句则呼应了《庄子》中无用方能保全自身，享有天年的道理，故有『支离天寿永，磊落世缘微。展卷似人喜，闭门知己稀』等句。再结合刘良佐那段对冯尊师『弃官入道，三十年矣。今七十余，须发漆黑，且语貌雅适』的叙述，不难发现此诗应当就是在叙述冯尊师的经历，故才有『因题一诗赠之』之说。

再考米诗，李夏恩先生指出『四十谁云是，三年不制衣。贫知世路险，老觉道心微』之句典出《庄子·让王》。《庄子·让王》中有一段叙述曾子处困厄中却能养志致道的文字：『曾子居卫，缊袍无表，颜色肿哙，手足胼胝。三日不举火，十年不制衣，正冠而缨绝，捉衿而肘见，纳屦而踵决。曳纵而歌商颂，声满天地，若出金石。天子不得臣，诸侯不得友。故养志者忘形，养形者忘利，致道者忘心矣。』显然，米诗首句『四十谁云是，三年不制衣』对应的是『三日不举火，十年不制衣』，所说的都是一种困厄艰难的处境；而『贫知世路险，老觉道心微』对应的则是『故养志者忘形，养形者忘利，致道者忘心矣』，所说的都是在困厄中能超然物外的心态与精神。米芾在此诗中可能正是借用了《庄子》对曾子未言归』的描述来比拟弃官入道的冯尊师。

由此可见，刘跋与米跋绝非移配或曾交换过次序，它们主题明确，虽未提及此图的画面内容，却都指向冯尊师。进一步而言，如果两诗带有这样的寓意，那么此图的窠石、古木是否也带有同样的寓意呢？那就要考证冯尊师究竟是否与此图的受画人如果苏轼确实将之赠与冯尊师，或许此图具有一些与冯尊师相关的含义；如果冯尊师只是辗转得到此图，那么两者关系不大，此图也就未必有什么明确的含义。

余讀庚子山枯樹賦愛其造
語警絕思得好手想像而圖
之卒不可遇今觀坡翁此畫連
蜷偃蹇真有若魚龍起伏之
勢蓋此老胸中磊砢奇蔓筆
便目不凡子山之賦宛在吾目
中矣上饒劉公襄陽米公二
詩亦清儁而米書尤遒媚可
法皆書畫中奇品也宗道鑒
賞之餘出以相示目以瀹余之
喜云京口俞希魯

探微　俞希鲁题跋

余读庚子山《枯树赋》，爱其造语警绝，思得好手想像而图之，卒不可遇。今观坡翁此画，连蜷偃蹇，真有若鱼龙起伏之势，盖此老胸中磊砢，落笔便自不凡。子山之赋，宛在吾目中矣！上饶刘公，襄阳米公，二诗亦清儁，而米书尤遒媚可法，皆书画中奇品也。宗道鉴赏之余，书以相示，因以识余之喜云。京口俞希鲁。

延展　俞希鲁题跋

俞希鲁（一二七八—一三六八），字用中，丹徒人，其父俞德邻为宋末遗老。俞希鲁绍述家学，以茂才除庆元路教授，升江山县尹，改永康，著述甚富，有《听雨轩集》《至顺镇江志》传世。这则题跋中提到了几个重要信息：

其一、俞希鲁题跋中提到《枯树赋》，此赋是南北朝时著名文学家庾信的名作，抒发了他羁留在北方时对故乡的思念，并感怀自己的身世，其中既有亡国之痛、思乡之情，又有羁旅之恨。俞希鲁多次想请图好手为此赋写图而未成。在见到此图后，俞希鲁便觉得「子山之赋，宛然在吾目中矣！」

有一种观点就此出发，结合苏轼的人生经历，揣测此图描绘的正是《枯树赋》的内容，因为两者的感情基调相似，表达的都是漂泊异乡，难以一展抱负与才华的感情。这无疑又是一种过度解读。俞希鲁是元人，他将庾信《枯树赋》与此图联系在一起，无非是他自己一厢情愿的联想罢了，后人再以元人的联想为依据，试图阐释画作的意义与目的，更属牵强。事实上，从古人对苏轼画作的记载来看，此图无非是其众多古木竹石题材作品中的一件而已，未必带有何种寓意，何薳《春渚纪闻》的三则记载便是明证。

其二、俞希鲁提到刘良佐与米芾的诗跋，说明两跋已经存在，且确保了两跋的次序在元代便已如今日之所见。

其三、他提到了此图此时的藏家：「宗道鉴赏之余，书以相示」，「宗道」乃是杨遵。俞希鲁与杨遵交好，曾为杨氏《集古印谱》作过序。结合画中收藏印，可知此图此时的「宗道」

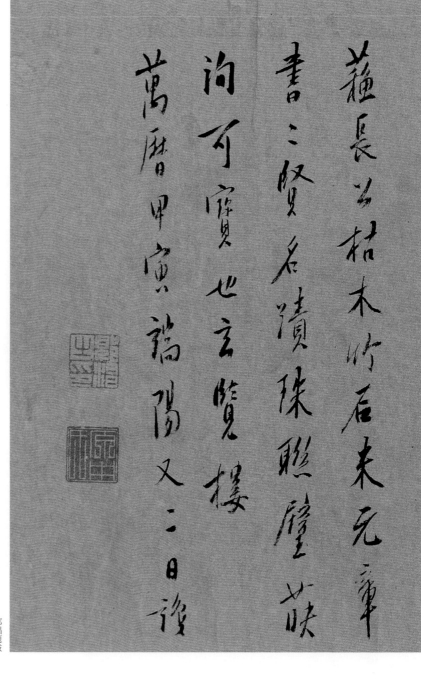

郭湋题跋

探微 郭湋题跋

苏长公《枯木竹石》、米元章书，二贤名迹，珠联璧映，洵可宝也！玄览楼。万历甲寅端阳又二日识。

延展 郭湋诗题

这则题跋为明人郭湋所题，其中提到苏轼之画与米芾之书，认为是珠联璧合的名迹，题于万历四十二年（一六一四）。郭湋（一五六三—一六二二），字原仲，号苏门，新乡人，为庶吉士，曾任南京詹事府少詹事、礼部右侍郎等职。新乡市有其墓碑，碑文由明末清初理学大家孙奇逢撰写，其中记载：「性孝友恬静。官京师，名其斋曰「适量」。谓：「穷通得丧莫不有量，贫贱未尝无乐，富贵未尝无苦，贵适其量而已。」」可证画卷中的「适量斋」朱文印是其印鉴。

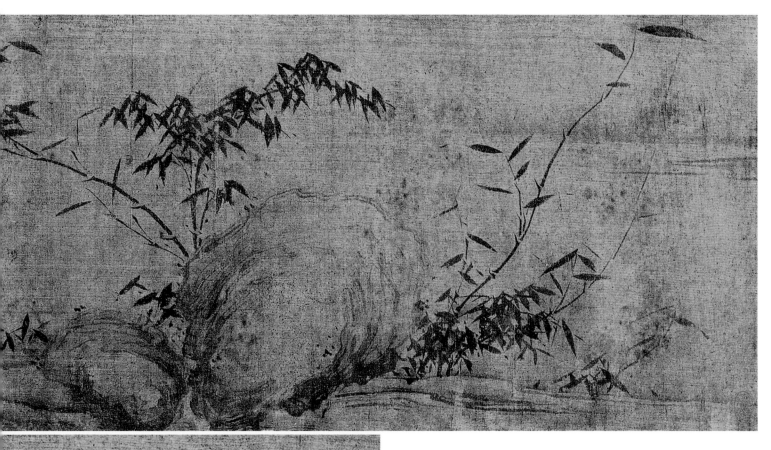

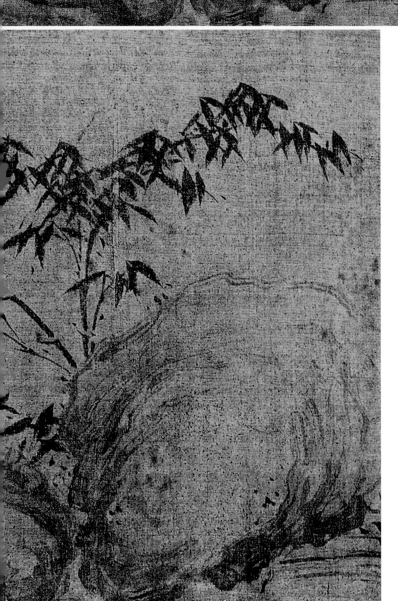

延展 苏轼（传）《潇湘竹石图》

《潇湘竹石图》，纸本水墨，纵二八厘米，横一○五·六厘米，邓拓旧藏，后捐赠中国美术馆，是传为苏轼所作的另一件作品。此图描绘两块窠石，数丛篁竹，远山则云烟缥缈，有含烟带雨之势，更像是一幅山水小景。窠石用笔干湿互用，而竹叶则为下垂的篁竹，竹叶短促，形态上略显重复。此图后有元明二十六家题跋，画幅上有款『轼为莘老作』。苏轼的朋友中，孙觉、刘挚都字莘老，如果画系真迹，那么应是苏轼赠与此两人中的某一位。但这行款书却写得较为纤弱，不类苏轼真迹，徐邦达《苏轼〈竹石图〉卷》对此作过详述：『其其名款行楷书「轼」字，无论结字用笔，全异东坡面目。又所见坡书真迹，此款此字则大反其习性，是亦为可疑之点。但墨色却与画一致，决非后添。』由于徐达认为款书非后添，对绘画本身的真伪历来也存在争议。

除了款书之外，对绘画本身的真伪历来也存在争议。吴湖帆《丑簃日记》一九三七年五月十六日记道：『孙伯渊携来苏东坡《竹石》绢，画系元人作，非真迹，但元明题者二十六家，均真而精，洵奇事也。』可见，吴湖帆认为画为元人所作。一九八三年，中国古代书画鉴定组专家对此卷鉴定，徐邦达、启功认为不是真迹，谢稚柳、杨仁恺则认为是真迹。

東坡竹石戲墨始
見于湘中故家後
背象軸如舊越十
五年其家子孫物
故使婢售於市儥
子見此益諧物相
易于坡壞筆迹在
已剝落矣竟以石
成于多時惜綾軸
意專僑粲臺
杜聘君遠甫獻德
肅乃好事博雅彥
于故予不惜一

元統丁戊六月□□志

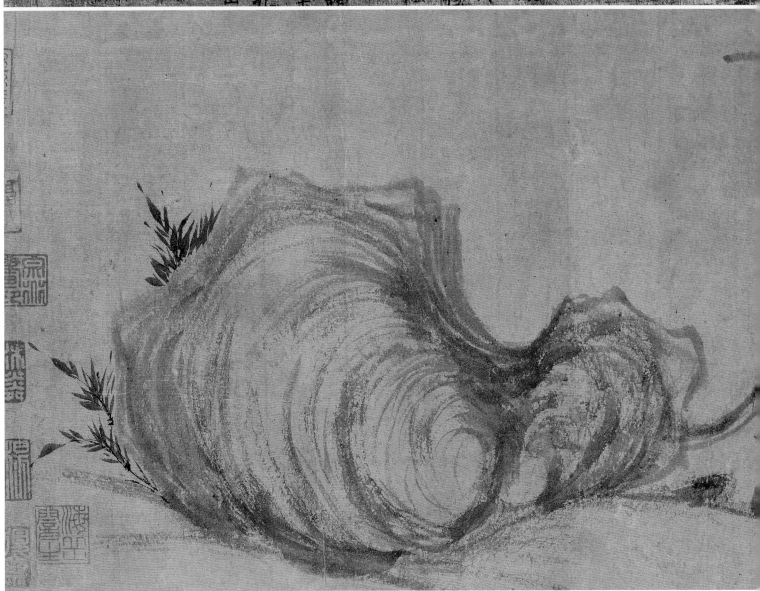

苏轼（传）《潇湘竹石图》

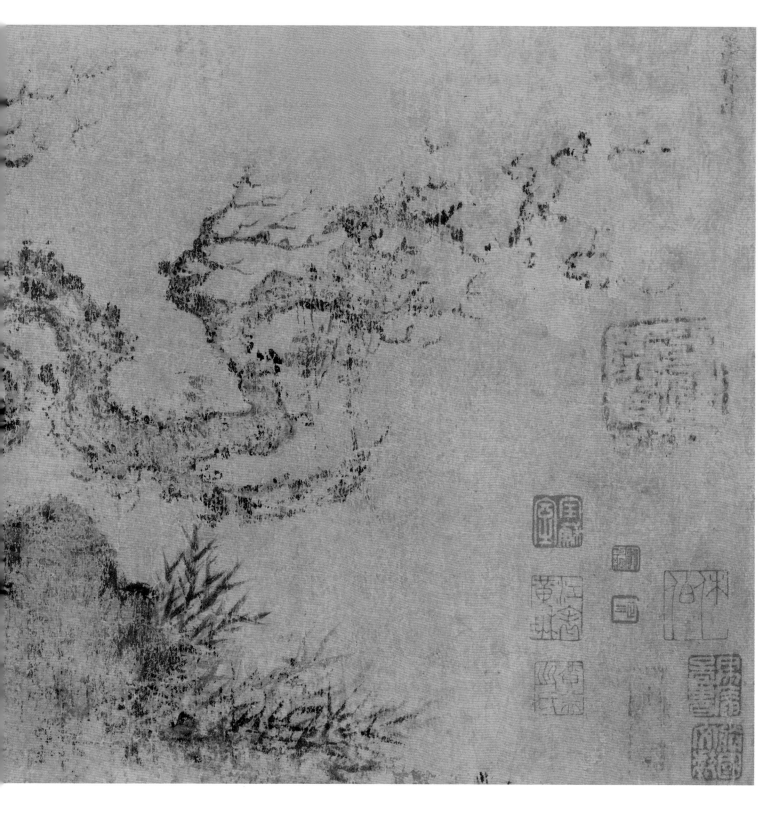

延展 苏轼（传）《古木怪石图》

上海博物馆藏有另一件苏轼传本《古木怪石图》。此卷与一卷文同款的《墨竹图》被装为一卷，纵二三·七厘米，横五〇·九厘米不等。此图中亦绘古木、窠石、丛篁，卷后鲜于枢的题跋将之定为苏轼之作。此图也是古木竹石题材，笔墨上以干笔擦出物象，物象轮廓含混，不见清晰的线条皴笔。图左上方钤「政和」「乾卦」印，左下有「绍兴」连珠玺，又有宋王𫐐「凤阁王氏」印，因此《宋画全集》后的图版说明中认为此图：「虽未能定为苏轼手笔，亦应是北宋人的画迹。」

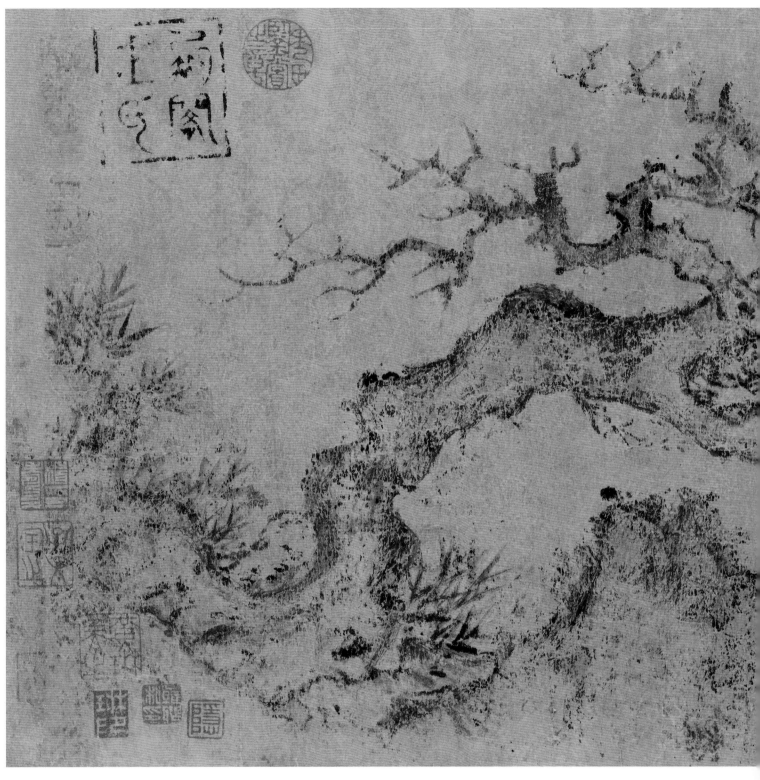

苏轼（传）《古木怪石图》

復游於赤壁之下，江流有聲，斷岸千尺，山高月小，水落石出，曾日月之幾何，而江山不可復識矣

延展 乔仲常《后赤壁赋图》

除了苏轼自己的画作之外，以苏轼文学作品为主题的画作也值得探讨。北宋神宗壬戌年初秋，苏东坡与友人泛舟游于赤壁，归来后写就《赤壁赋》，不久后又作《后赤壁赋》，两赋遂成千古名篇。由于他巨大的影响力，两篇《赤壁赋》迅速成为画家笔下的主题，在宋时便已经出现了相关的绘画，如乔仲常、武元直、马和之、杨士贤等，乃至明代仇英、近现代傅抱石等都以此为题反复创作图画。

乔仲常《后赤壁赋图》是传世最早的一件《后赤壁赋图》，此图纸本水墨，纵三〇·五厘米，横五六六·四厘米，纳尔逊－艾特金斯艺术博物馆藏。乔仲常，河中人，工杂画，师李公麟。此卷以分段的形式展现了《后赤壁赋》的内容，每段皆有相应的赋文。画家以近乎白描的手法描绘了此赋内容情景，其中山石皴笔清晰而干脆，形式上带有方折的意味，与张激《白莲社图》和李公麟《摹韦偃放牧图》中的山石颇为类似，而与其他北宋绘画面目迥异。

张激是李公麟的外甥，乔仲常师法李公麟。由此可见，乔仲常画法或许和李公麟有些关系，这种从中可以反映出李公麟山水的些许面貌。

乔仲常《后赤壁赋图》

延展　武元直《赤壁图》

武元直《赤壁图》，纸本水墨，高五一·三厘米，长一二〇·三厘米，台北故宫博物院藏。此图原无名款，画卷描绘大江边石壁千仞，林木茂盛的景象。江中有三人坐小舟沿江而下。卷后有金赵秉文所书和苏轼《赤壁词》一阕，前隔水上项元汴题云：『北宋朱锐画赤壁图。赵闲闲追和坡仙词真迹。檇李天籁阁珍秘。』因此，几百年来一直被认为是北宋末的朱锐所作。直至民国时，马衡在金元好问《遗山集》中查到了『题赵闲闲书赤壁词』一条：『夏口之战，古今喜称道之。东坡赤壁词，殆戏以周郎自况也……闲闲公乃以仙语追和之……赤壁词』而作，图画的内容当为《赤壁词》而非《赤壁赋》。徐邦达又对此详加考证，认为此图中的山石方硬，与朱锐毫无关系，而与金代何澄《归去来兮图》的风格相通。且此卷后虽没有元好问的跋文，但这段文字却可以在他的文集中找到，反而更加可信。这是因为题跋墨迹可能有移配的情况，而文集中却没有为了此卷而特增一篇伪跋的道理，遂将此图改定为武元直所画。

武元直《赤壁图》

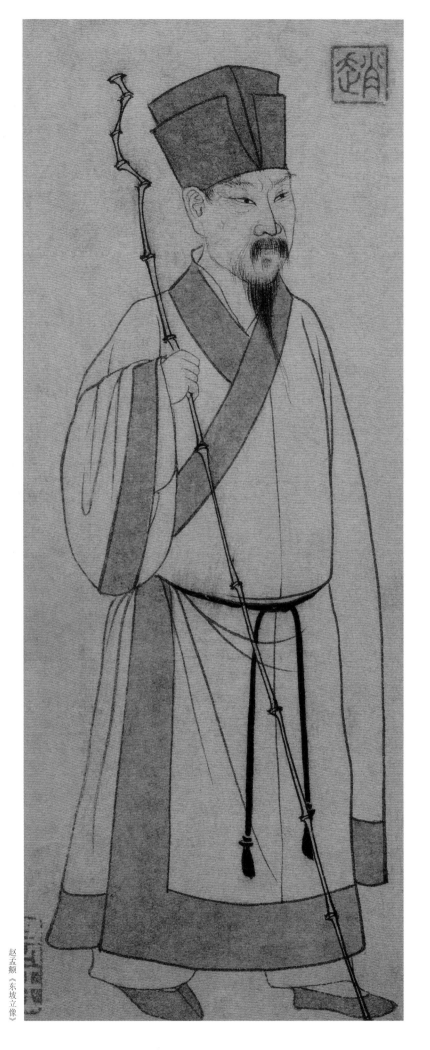

赵孟頫《东坡立像》

苏轼古木竹石题材的影响

苏轼古木竹石题材在后世有很大影响。北宋时，其子苏过克绍家法，亦擅画这一题材，苏轼曾多次作诗称赞，认为有出蓝之致。到了元代，赵孟頫提倡画贵有古意，并强调以书入画等观念，这显然是受到苏轼倡导士大夫气的影响。赵孟頫有《窠木竹石图》《枯枝竹石图》《疏林秀石图》等数件古木竹石题材的作品，对比赵孟頫的作品，不难发现苏轼此图虽然也以干笔皴擦为主，画法与元人相近，但用笔朴实率真，不事雕琢，时代风气在元之先。此外，赵孟頫对苏轼无比崇敬，他为苏轼作过肖像，画中苏轼头戴「子瞻帽」，手持竹杖，神态悠闲，将苏轼豁达超然的心境表现得淋漓尽致。

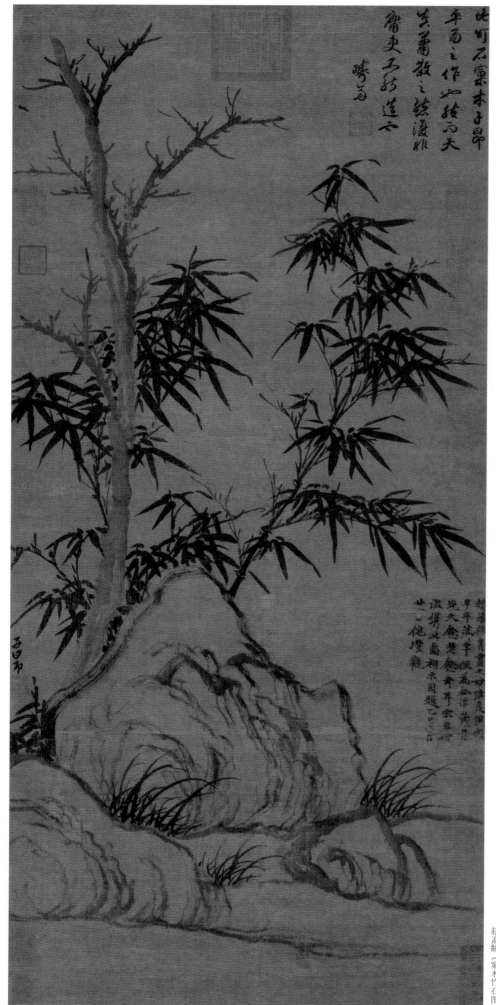

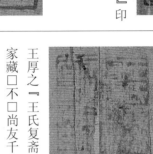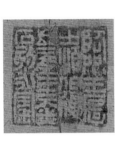
递藏

此图在张珩《木雁斋书画鉴赏笔记》著录之前，从未有过古人著录。徐邦达《古书画过眼要录》中认为元人汤垕《画鉴》提及的一本便是此本。《画鉴》中云：「东坡先生，文章翰墨，照耀千古，复能留心墨戏。作墨竹，师法文与可，枯木奇石，时出新意。」由此可知，汤垕所藏的苏轼《枯木竹石图》上有米芾诗题，与此卷似乎相类。又，此卷后郭淐题道：「苏长公《枯木竹石》，米元章书」，那么此图旧称便是「枯木竹石」，与汤垕记载相合。徐邦达或许便是据此认为此本便是《画鉴》所记便是此本。然而，《画鉴》中并未录米芾诗题的内容，且苏轼古木竹石题材的作品众多，此图最初究竟是称《怪木竹石》还是《木石图》，抑或是《古木竹石图》《枯木竹石图》等别的名字，亦无法断定。因此，根据《画鉴》有限的文字，是无法断定汤垕所记者便是此本的。此卷实与台北故宫博物院藏晚唐人《宫乐图》、文同《墨竹图》等图情况相似，皆属未经古人著录的名作剧迹。

关于此图的递藏，最早可推至冯尊师。根据刘良佐的题跋，可知此图在刘良佐、米芾题跋时，为润州冯尊师所藏，他是否是此图的受画者，我们不得而知。之后，此图为南宋王厚之所藏。王厚之（一一三一—一二○四），字顺伯，号复斋，南宋绍兴府诸暨人，祖籍抚州临川，为王安石之弟王安礼四世孙。南宋乾道二年（一一六六）进士，精鉴赏，富收藏，著有《复斋金石录》《复斋钟鼎款识》《复斋漫录》等。此卷上有多枚王厚之鉴藏印，如『王厚之印』『复斋珍玩』『复斋』『临川王厚之顺伯复斋集古金石刻永宝』『临川王厚之伯顺父印』等，且有几枚为骑缝印，连接了画幅与刘良佐跋文一纸，徐邦达据此认为这些骑缝印可以确保刘良佐、米芾的题跋在南宋时便已如此。

然而，熊言安先生《苏轼〈枯木竹石图〉卷中的鉴藏印和

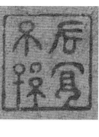

杨遵「长宜子孙」印

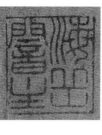

杨遵「海岳庵主」印

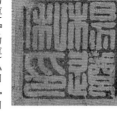

杨遵「杨遵私印」印

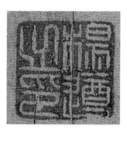

杨遵「杨遵之印」印

杨遵「杨遵之印」印

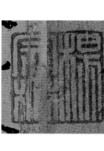

杨遵「杨宗道」印

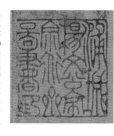

杨遵「浦城杨文公字
宗道斋图书印」印

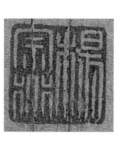

杨遵「杨宗道」印

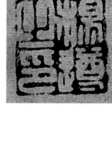

杨遵「杨宗道」印

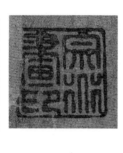

杨遵「宗道画印」印

米芾题跋献疑》一文认为其中的几方王氏印章存在伪印的嫌疑，其中钤于刘良佐一纸与米芾一纸骑缝处的「临川王厚之伯顺父印」与王厚之的字产生了矛盾。据南宋张淏《宝庆会稽续志》：「王厚之，字顺伯，世本临川人，左丞安礼四世孙也」，而画中其他几方王厚之的印如「顺伯」「临川王厚之顺伯」复斋集古金石刻永宝」，也印证了其字为「顺伯」，而非「伯顺」。因此，这枚印确实存在伪印的嫌疑。

此图有疑似宋印两方：「思无邪斋之印」与「文武师冑苗章」。思无邪斋为苏轼谪居广东惠州时，为自己书斋所起的斋名，因此有学者指出《石渠宝笈》卷十三著录的《元人三体书无逸篇》也有此印，元人的作品上出现宋人的印是不合情理的。同样，「文武师冑苗章」亦未能轻易认定为米芾之印。李夏恩先生认为此印是南宋吕苗之印，因《史记·齐太公世家》云：「吕尚所以事周虽异，然要之为文武师」，而印文中「文武师冑」可能指吕尚的冑裔，故推测为吕苗。考吕苗其人，他曾知临安府余杭县事，而王厚之最后的职务便是知临安府，此图可能就是被王厚之携往临安，为吕苗所见。当然，这只是一种推测，有待于进一步研究。

此图上另有元人印鉴多方：如杨遵的收藏印「杨遵之印」「宗道画印」「杨宗道」「长宜子孙」等，孙向群先生《〈杨氏集古印谱〉考辨》一文对此人的行状考辨清晰，他是杨载之子，字宗道，浦城人。他有一号「海岳庵主」与米芾同，因此画中的这枚「海岳庵主」是杨遵的印，而不是米芾的印。

之后，又有明代沐璘印鉴「黔宁王子子孙孙永保之」「继轩」「沐璘廷章」，但熊言安先生指出其中沐璘的「黔宁王子子孙永保之」疑伪：此印与真印不同，真印中的「子」字与「孙」字下各有重文符号，即「子子孙孙」，且与「孙」的部首共用一个构件「子」。而画卷中的这枚印在「子」字下只有一个重文符号，「孙」字却无，成了「黔宁王子子孙永保之」，在文法上是不通的。

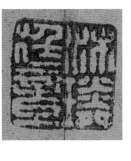

沐璘『沐璘廷章』印

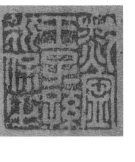

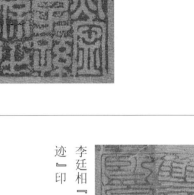

沐璘（疑）『黔宁王子子孙孙永保之』印

沐璘『继轩』印

李廷相『双桧堂鉴定真迹』印

李廷相『濮阳李廷相双桧堂书画私印』印

郭淔『适量斋』印

郭淔『郭淔之印』印

郭淔『原仲氏』印

此外，另有李廷相『双桧斋鉴定真迹』『濮阳李廷相双桧堂书画私印』，说明此卷还曾为李氏收藏。之后，卷中有明郭淔于万历甲寅年（一六一四）所作的题跋，据《郭淔墓碑》碑文的记载，其斋名为『适量斋』，因此俞希鲁题跋后面的『适量斋』其实是郭淔的印章。

在上述印章中，有两枚印章疑似伪印，其中一枚为南宋王厚之的收藏印。如此，是否可以据此认为卷上王厚之的所有印章均伪，骑缝印勾锁画卷与刘良佐题跋也就失去了作用呢？这种看法是片面的。徐邦达《古书画鉴定概论》中谈及印章的鉴定，认为用印章断书画时代、真伪的局限性很大，且一张画上同时存在某人真、伪印的情况也是有的。他例举了沈周真迹《卧游图》中的一开黑牛，图中出现了大小、形制、篆法完全相同的两方『启南』印，分别钤于不同部位。徐邦达认为有可能俱真，也可能一真一伪，正与此图中王厚之印章的情形相类似。而作伪者煞费苦心地在真印旁再造伪印的目的，或许是因为企图将伪印混在真迹之中，以画真使人误认为图上印鉴俱真，伪印便可用于它处造假。

有趣的是，此图上并无任何清人留下的印迹或题跋，《石渠宝笈》等著录亦不载此图，仿佛在这段历史中消失了一般。这或许是因为此卷一直被郭氏宝藏，秘不示人。直至晚清民国时，才再次流出。张珩《木雁斋书画鉴赏笔记》的按语中，揭示了此图民国时的流传经过：『此卷方雨楼从济宁购得，后得入白坚手。余曾许以九千金，坚不许，寻携去日本，阿部氏以万余得去。』文中提到的方雨楼为北京古玩店店主方天仰（一八九一—一九五一），号雨楼，河北涿县人，定居北京，常奔走于京津两地。北京朝阳大学肄业，原本治法学，而以精鉴金石书画闻名，善行草书，名其室曰『二郢斋』，与方若、陶心如、黄宾虹、徐悲鸿为友，传为苏轼的另一件作品《潇湘竹石图》也是他的旧藏。

从张珩的记述中可知，方天仰是从山东济宁收购到这幅画卷的。之后，吴佩孚的秘书白坚（又名白坚夫）再从方雨楼手中购得此作，以九千金的价格买下此图，但未能成交，后来携去日本，被日本藏家阿部房次郎以超过万金的价格购得，藏于爽籁馆。板仓圣哲《苏轼〈木石图〉》认为，此图的珂罗版印本正是多次为阿部房次郎藏品制作出版物的博文堂所制作。二〇一八年六月，此卷原迹在香港佳士得拍卖行出现，再次引起了各界的关注。

蘇軾　木石圖卷　日本单行柯罗版本

前缘澄水岛相趌髙

雙樹生

蔡定真蹟

奕巅雒藏

（印）通隐　朱

（印）雒之真蹟　朱文本印

此二印皆浦水又本身

（以下为钤印及题跋注记，字迹难辨）

潤州楼雲嵎尊师章官入道三十年矣今六十餘鬚髮漆

黑且語貌雅適使人煮清見示東坡木石圖因題一詩贈之

仍約海岳翁同賦上饶劉良佐

支離天壽水晶落世緣微展卷似人喜開門知已稀家林

有此景愧我獨

怪怪奇奇如此原坡　歸

（印）佐良　白

（印）原之佛上顺文佛

（印）彬州之庫　白

（印）高友千古

（印）王民彦坐

（印）洮河珍道

（印）刘宋二题

（印）泽接陀

退齋　白

（印）退斋之印　白

馬波

（印）杨逸之印

（印）宗道　白

雄軒　朱

（印）雄轩　朱

沐桙

廷章

荼次韻

四十谁云足三年禾製衣貪知吝貽饿老覽道心微

巳是致身晚何妨知我稀欲挽春風雅伴歲晏未言婦

（印）朱题日乙六行用小华写风神放闲宕元气作也依長

余读庚子山枯树赋愛其造語奇特絕忘浮将手想像西園之

辛不可遇今觀坡翁此畫連蜷偃蹇真有若魚龍起伏之

勢蓋此老胸中磊硌落筆便自不凡子山之賦宛在吾目

中矣上饶劉丞襄炒米石二詩六行愴慷而米去卡六道婿可

浩皆出画中奇品也宗道鑒賞言之作出以相示因以藏余之

喜云京口俞希魯

（印）通隐　朱

（印）雄轩　朱

（印）沐桙廷章　白

（印）順　朱

（印）王印厚三

（印）杨逸　白

（印）师帅　白

（印）濮阳李廷相双

此二印皆石阳水本

蘇長公枯木竹石米元章二賢名蹟珠聯璧炳洵可

宝也彦覽樓

東暦甲寅端阳又二日藏

（印）通隐斋　朱

（印）原中民　白

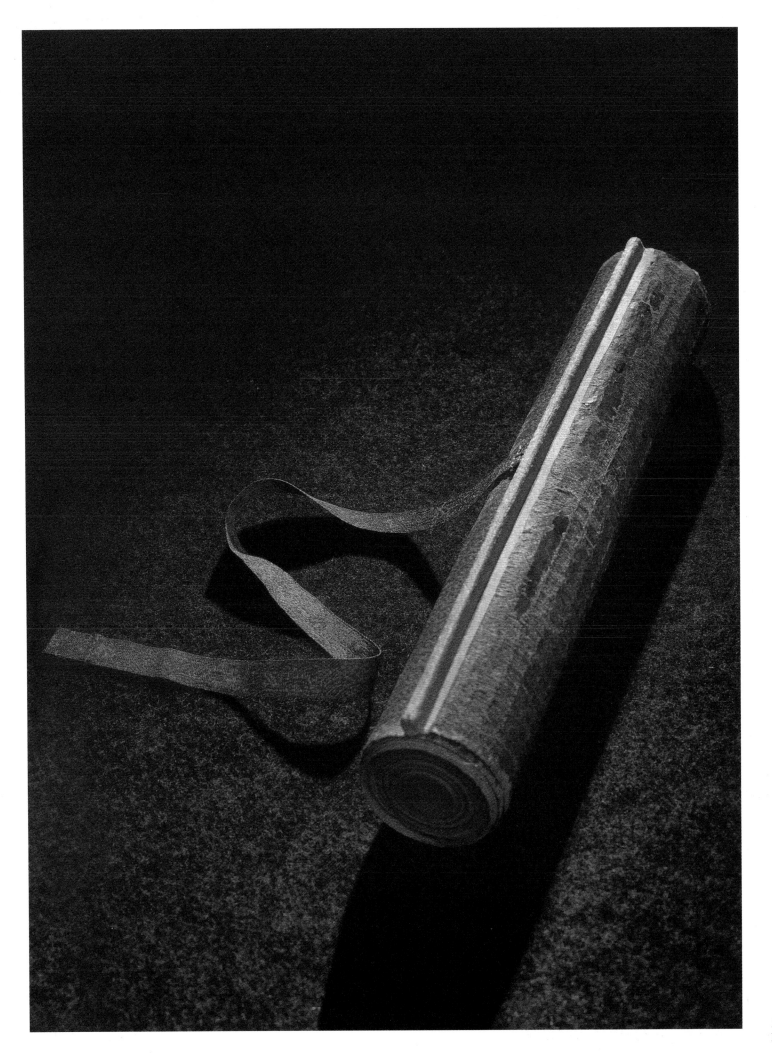

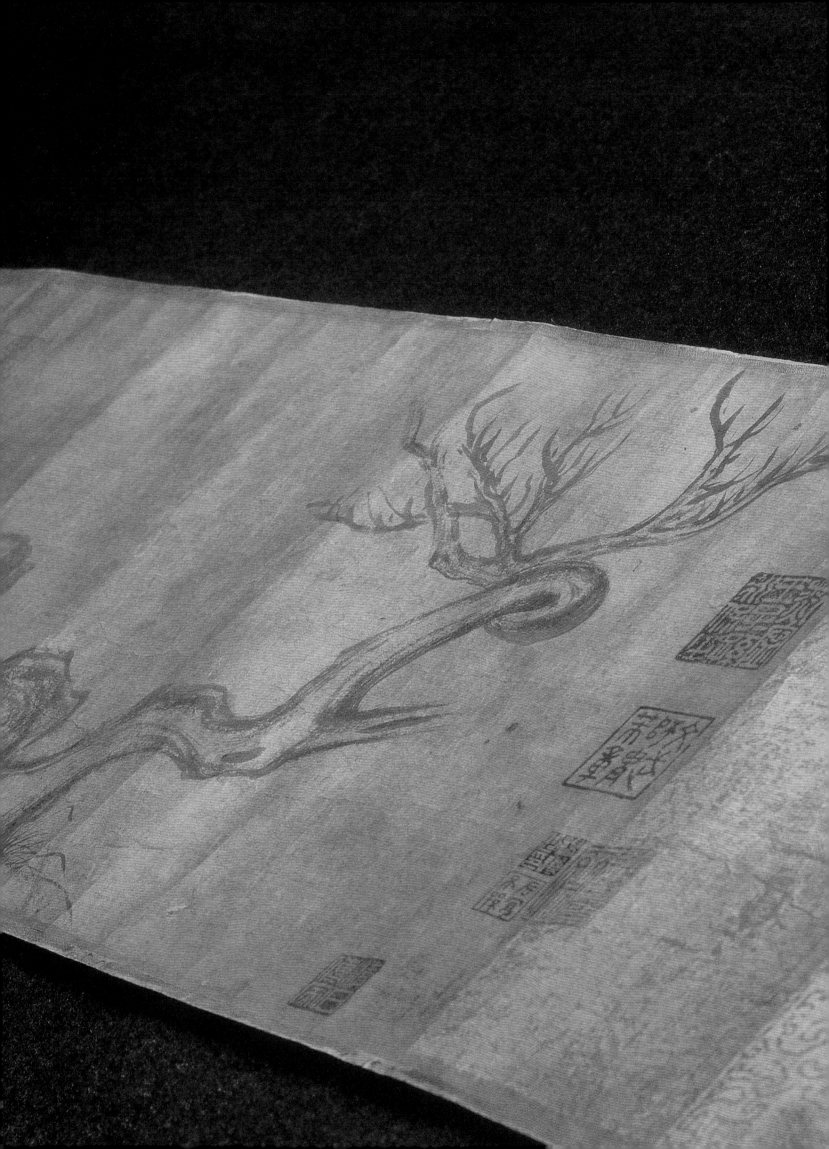

图书在版编目（CIP）数据

苏轼怪木竹石图/上海书画出版社编. —— 上海：上海书画出版社，2019.7

（中国绘画名品）

ISBN 978-7-5479-2093-0

Ⅰ.①苏… Ⅱ.①上… Ⅲ.①中国画—中国—北宋 Ⅳ.①J222.441

中国版本图书馆CIP数据核字（2019）第136355号

ISBN 978-7-5479-2093-0

苏轼怪木竹石图

上海书画出版社 编

责任编辑　王彬　苏醒
审读　朱莘莘
装帧设计　赵瑾
技术编辑　包赛明

出版发行　上海世纪出版集团
　　　　　上海书画出版社
网址　www.ewen.co
　　　www.shshuhua.com
地址　上海市延安西路593号　200050
E-mail　shcpph@163.com
制版印刷　上海雅昌艺术印刷有限公司
经销　各地新华书店
开本　635×965　1/8
印张　6.5
版次　2019年7月第1版
　　　2019年7月第1次印刷
印数　0,001-5,300
书号　ISBN 978-7-5479-2093-0
定价　58.00元

若有印刷、装订质量问题，请与承印厂联系